PALETTE TABLE

한 그루의 나무가 모여 푸른 숲을 이루듯이
청림의 책들은 삶을 풍요롭게 합니다.

물감으로 완성하는 모어파슬리의 디저트 컬러링

PALETTE TABLE

팔레트 테이블

글·그림 김혜빈

Ć 청림Life

Prologue.

따뜻한 커피 한 잔, 예쁜 케이크 한 조각에 세상을
다 가진 것처럼 행복해했던 기억 다들 있으시죠?
우리가 오래 기억하고 싶은 순간에는
늘 따뜻하고 달콤한 디저트가 함께 합니다.
이 책에서 함께 그려볼 20장의 작품들도 보는 순간
미소가 지어지는 푸드 일러스트로만 담았습니다.

한 번쯤 그려보고 싶었던 아기자기한 그림들을
물감으로 슥슥 컬러링하며 힐링 타임을 가져보는 건 어떨까요?
물론 저의 꼼꼼한 가이드도 함께 할 거예요.
예쁜 색의 물감을 팔레트에 펼쳐둘 때의 설렘,
그림을 완성한 후에 밀려오는 성취감은
당신의 일상을 더 행복하게 만들어줄 테니까요.

정성스럽게 완성된 작품은 깔끔하게 뜯어서
뒷면에 짤막한 편지를 쓴 후 선물하거나
그대로 책상 앞에 붙여 데코해도 좋아요.
붓을 들고 그림을 완성하는 동안 여러분의
마음까지 치유되는 시간이 되기를 바랍니다.

지금 당장 본문의 예쁜 그림들을 컬러링해보고 싶겠지만
저의 컬러링 가이드를 먼저 읽어주세요.
모두가 실패 없이 사랑스러운 그림을 완성할 수 있도록 도와줄
특급 노하우를 모두 담았으니까요.
세심하게 일러주는 가이드를 참고하면
어려워 보이는 그림도 멋지게 컬러링할 수 있을 거예요!

Let's be Happy

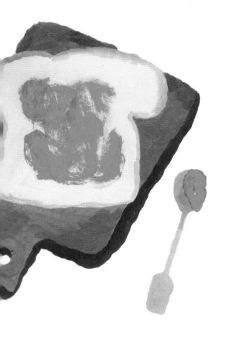

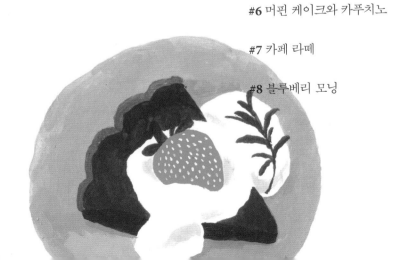

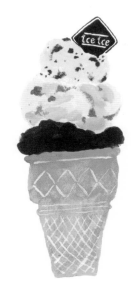

Chapter 03. Colour it yourself

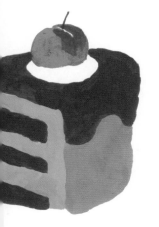

Chapter 01.

Warming up

컬러링을 하기 전에 필요한 준비물과

미리 알아두어야 할 주의사항을 배워보아요.

컬러링 재료와 도구

물감 / 붓 / 팔레트 / 물통과 수건 / 즐거운 마음

1. 물감

가장 메인이 되는 재료예요.

아크릴 물감

이 책에서 주로 사용한 물감은 아크릴 물감이에요. 제가 가장 좋아하는 재료이기도 하고요(선명한 색상과 발색, 특유의 질감에 한 번 빠지면 헤어나올 수 없거든요).
수채 물감과 아크릴 물감 모두 물을 묻혀 사용하지만, 아크릴 물감은 한 번 굳으면 다시 사용할 수 없어서 수채 물감처럼 팔레트에 짜두고 쓰지 않아요.
아크릴 물감은 물을 많이 풀어 쓰면 수채 물감처럼 투명한 느낌을 낼 수도 있고, 여러 번 덧칠하면 두껍고 밀도 있는 작품을 그릴 수 있다는 점이 매력적이에요. 무엇보다 색을 잘못 칠했을 땐 화이트 물감을 덧발라주면 감쪽같이 리셋된답니다!

Warning!

1. 아크릴 물감은 금방 굳어버려요.

팔레트에 미리 짜두면 안 돼요. 필요한 색을 그때그때 꺼내 조금씩 짜서 써야 합니다.

2. 붓 관리가 중요해요.

아크릴 물감이 묻은 붓을 세척할 때는 꼼꼼하게 씻어줘야 해요. 그렇지 않으면 붓이 물감과 함께 굳어버리고 말 거예요.

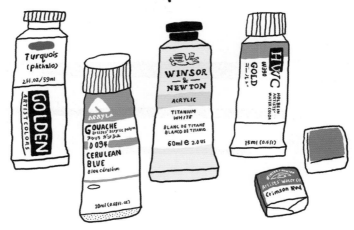

수채 물감

대체로 많은 분들이 가지고 있는 일반적인 물감입니다. 투명하고 맑은 느낌 덕분에 덩달아 기분이 좋아지는 재료지요. 또 아크릴 물감과는 달리 팔레트에 순서대로 좌르르 짜두면 물감이 굳은 다음에도 물만 다시 묻혀 계속 쓸 수 있으니 편리합니다.

저는 대부분의 그림들을 아크릴 물감으로 그렸지만 이 책은 수채 물감을 사용해도 상관없어요. 그러나 블랙과 화이트 이 두 가지 색 정도는 아크릴 물감으로 준비해주세요. 우리가 곧 그릴 그림에서 가장 선명하게 표현되어야 할 색이거든요!

Warning!

1. 물 농도 조절은 필수!

물을 너무 많이 섞으면 발색이 잘 안 되고 종이가 울퉁불퉁 일어나거나 벗겨져요.

2. 자꾸 덧칠하지 마세요.

선명하게 표현하고 싶은 마음에 자꾸 덧칠을 하다 보면 책에 구멍이 나버리고 말 거예요.

BRUSHES

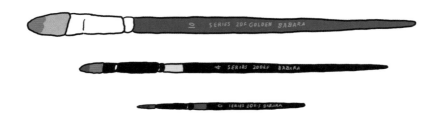

2. 붓

물감의 꿈을 실현시켜 줄 친구입니다.

붓의 종류

아크릴 물감을 사용한다면 전용 붓을, 수채 물감을 사용한다면 수채용 붓을 준비해주세요(저는 아크릴용 붓을 사용했어요). 붓은 붓모가 탱탱하고 탄력이 좋은 것으로 골라 사용하는 게 좋습니다. 기존에 쓰던 붓이 있다면 비슷한 두께의 붓으로 사용해도 괜찮지만 아래의 두 가지는 꼭 준비해주세요!

4호 - 베이스로 사용하세요. 너무 두껍지도 얇지도 않은 적당한 두께의 붓입니다.
0호 - 가느다란 세필붓은 필수입니다. 디테일한 터치로 표현해야 하는 타이포나, 가느다란 라인을 깔끔하게 표현할 수 있어요.
10호(옵션) - 넓은 면적을 칠해줄 때 좋은 붓이에요. 스윽 하고 한 번 왔다 갔다 하면 공간이 가득 채워져. 속이 다 시원할 거예요. 그림의 뒷 배경을 칠할 때 사용하면 좋아요.

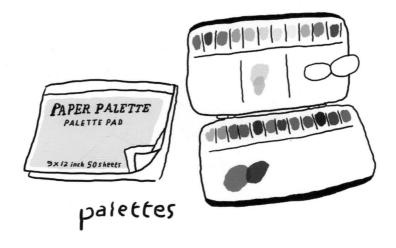

palettes

3. 팔레트
물감을 짜두거나 물감을 물에 풀어 섞을 때 사용해요.

물감 종류에 따른 팔레트 사용법
저는 아크릴 물감을 사용할 땐 일회용 종이 팔레트를, 수채 물감을 사용할 땐 모두가 아는 그 까만 팔레트를 씁니다. 아크릴 물감은 굳은 후 재사용이 되지 않기 때문에 편하게 한 장씩 뜯어 쓸 수 있는 종이 팔레트를 사용하는 게 좋아요. 그 위에 물감을 짜기도 하고 섞기도 합니다. 종이 팔레트는 책상에 놓아두고 쓰기에 편한 크기로 선택하면 됩니다.

Warning!
1. 물감을 꼭 팔레트에 덜어 사용하세요.
귀찮다고 물감을 개지 않고 바로 사용하면 붓에 물감이 고루 묻지 않아 덩어리째 발라지기도 하고, 붓을 깨끗하게 씻지 않은 상태라면 전에 사용했던 색이 함께 묻어나올 수 있어요. 하지만 팔레트에 물감을 덜어 쓰면 이런 상황을 미리 방지할 수 있죠!

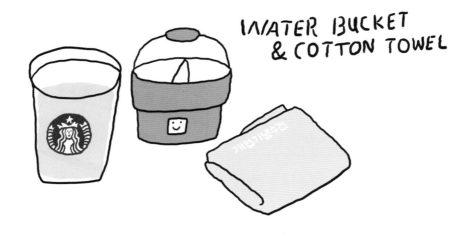

4. 물통과 수건

붓으로 물감을 풀거나 붓을 씻을 때 필요한 물을 담으려면 물통이 필요해요. 수건은 붓을 닦을 때 필요합니다.

물통

물통은 카페의 일회용 컵이나 (사은품으로 받은) 플라스틱 텀블러 컵을 사용하고 있어요. 구하기도 쉽고, 부피도 크지 않아 편리하거든요. 무엇보다 사용하는 동안 부담스럽지 않아서 좋아요. 자, 찬장을 열어 안 쓰는 플라스틱 컵을 찾아볼까요?

수건

사실 수건이라고 쓰고 '걸레'라고 읽습니다. 다들 집에 구멍 난 수건 하나씩은 있잖아요? 그걸 반으로 찢어 두 개로 나눠 써요. 오래 써서 온통 알록달록해진 걸레, 아니 수건을 나중에 펼쳐보면 왠지 컬러링의 훈장같이 느껴지기도 합니다. 성취감을 주죠!

재료와 도구 사용하기

Colour Chart

	LEMON		Light Green		Yellow Ochere
	YELLOW		Olive		Raw Sienna
	Naples Yellow		Sap Green		Burnt Sienna
	Fresh		DEEP Green		Burnt Umber
	DEEP Yellow		Peacock Green		SEPIA
	Orange		Light Blue		Black
	Vermilion		Cerulean Blue		White
	Pure red		Cobalt Blue		Gray
	Wine		Navy Blue		
	Magenta				

1. 컬러 차트 만들기

물감 겉면에 보면 띠 형태로 색이 표시되어 있지만 실제로 물감을 짜서 칠하면, 프린트된 색과 비슷하지 않은 경우가 있어요(이건 어느 재료이든 마찬가지일 거예요). 특히 수채 물감처럼 팔레트에 물감을 짜놓고 쓰는 게 아니라 아크릴 물감처럼 필요할 때마다 조금 씩 짜서 써야 하는 경우라면 미리 '컬러 차트'를 만들어 두는 것을 추천해요.

먼저 비슷한 톤의 색들을 따로 묶고 연한 색부터 진한 색 순으로 나열해 나름의 순서를 정 하는 거예요. 종이에 칸을 나눠 색을 칠하고 옆에 이름을 적으세요. 저는 이 차트를 항상 물감과 함께 보관하고 그림을 그릴 때마다 꺼내 보면서 작업한답니다. 시간도 절약할 수 있고 원했던 색을 실수 없이 콕 집어 사용할 수 있으니까요.

commonly used Colours

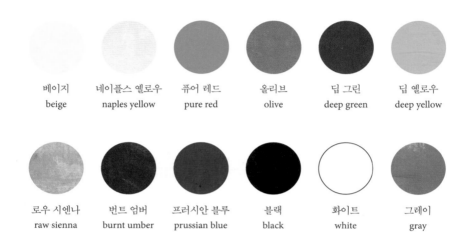

베이지	네이플스 옐로우	퓨어 레드	올리브	딥 그린	딥 옐로우
beige	naples yellow	pure red	olive	deep green	deep yellow

로우 시엔나	번트 엄버	프러시안 블루	블랙	화이트	그레이
raw sienna	burnt umber	prussian blue	black	white	gray

2. 자주 쓰는 색

평소에 사용하는 물감의 색을 묻는 분들이 많은데요. 사실 제가 소장하고 있는 물감을 모두 세어보면 무려 100색이 넘어요. 이 중에서 최근 뚜껑을 열지 않은 지 1년이 넘은 물감이 60색이 넘는다면 믿어지시나요? 놀랍게도 사실이랍니다!

처음부터 많은 색의 물감을 구비하려고 애쓰지 마세요. 자주 쓰는 몇 가지 색을 중심으로 준비하고 필요한 색은 섞어서 사용하면서 차차 늘려가면 됩니다.

이 책에서 자주 쓰이는 색을 몇 가지 추려서 알려드릴게요. 비슷한 색을 가지고 있다면 체크해두고 사용해보세요. 색을 비슷하게 표현하는 데 도움이 될 거예요. 조금 생소한 색상들은 다음 페이지에 그림을 예로 들어 한 번 더 보여드렸어요.

같은 색이 없다고 당황하지 마세요. 최대한 비슷한 색의 물감으로 준비하시면 됩니다!

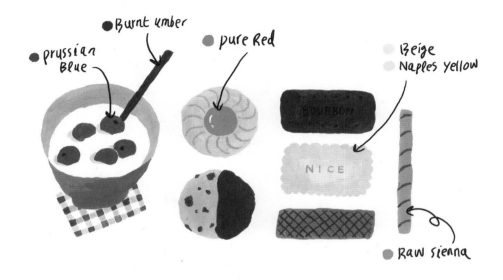

색은 다양할수록 필요에 맞게 골라 쓸 수 있어 좋아요(너무 많으면 결정장애가 올 수도 있겠지만요). 제가 사용한 색을 똑같이 쓰지 않아도 충분히 예쁜 그림을 완성할 수 있어요. 이 책의 컬러링을 위해 불필요한 지출은 하지 않아도 됩니다. 그림은 수학처럼 정답이 있는 게 아니니까요. 가이드는 가이드일 뿐! 내가 좋아하는 색, 쓰고 싶은 색을 골라 자유롭게 칠해주세요. 큰 화방에 가면 낱개로 된 색상의 물감도 판매하니, 처음엔 기본 20색 정도의 물감을 구매하고 필요한 색은 추가로 구매해서 보충하는 방법을 추천합니다.

mixing colours

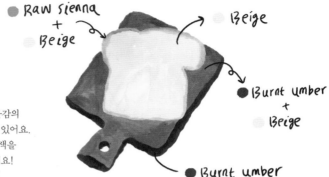

Raw sienna
+
Beige

Beige

Burnt umber
+
Beige

Burnt umber

빵 – 두 가지 색을 섞을 때는 각 물감의 비율에 따라 다양한 색을 만들 수 있어요. 밝은 색을 베이스로 두고 어두운 색을 조금씩 혼합하여 색을 만들어주세요! 〔베이지, 로우 시엔나, 번트 엄버〕

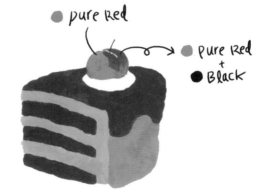

pure Red

pure Red
+
Black

체리 – 약간 어두운 부분을 표현하고 싶을 때 블랙을 살짝 섞어 부분만 덧칠해보세요! 〔퓨어 레드, 블랙〕

3. 색 혼합하기

색은 단독으로 사용했을 때 가장 발색이 잘 되지만 어쩔 수 없이 섞어 써야 하는 경우가 있죠. '아, A색과 B색의 중간 색이 필요해!' '살짝 어두운 색을 원해!' 하는 순간말이에요. 색을 섞을 때는 종이 팔레트에 두 가지 물감을 짜서 붓으로 조금씩 양을 조절하면서 섞어 보세요. 원하는 색이 생각처럼 잘 나오지 않을 수 있거든요. 계속 섞다 보면 색이 탁해지기도 하고요. 잘 굳는 아크릴 물감의 특성상 꽤히 물감을 많이 짰다가 버리게 될 수도 있으니 주의하세요. 색을 섞는 노하우는 위의 그림을 보고 참고해주세요.

using Brushes

면적별 붓 칠할 때의 기울기
노란색 표시 : 붓 잡는 위치

4. 붓질과 질감표현

기본적으로 큰 면적을 칠할 때는 넓은 붓을 눕혀서 사용하고 좁은 면적이나 얇은 선, 글씨를 표현해야 할 때는 붓을 세운 후 붓대의 앞쪽을 잡고 칠해주세요. 이때는 세필붓을 사용하면 좀 더 디테일한 표현을 할 수 있겠죠? 깔끔한 느낌으로 채색을 하고 싶다면 붓에 잘 개어진 물감을 듬뿍 묻혀 한쪽 방향으로 하여 결대로 칠하면 돼요. 부드럽고 매끄러운 물감이 깨끗하게 발릴 때 얼마나 기분이 좋은지 몰라요.

저는 아크릴 물감으로 그림을 그릴 때 아주 깨끗하게 잘 발린 표면도 좋지만 붓터치가 조금씩 남아 살짝 얼룩져 보이는 매트한 느낌도 좋아해요. 물론 개인 취향이긴 하지만요. 붓에 물기는 최소로 하고 꾸덕하게 물감을 덧칠해서 바르면 이런 질감을 낼 수 있어요. 대신 붓이 잘 망가진답니다(하하).

망가진 붓으로 문질러 표현한 그림의 예

5. 망가진 붓은 버려야 할까요?

망가진 붓을 요긴하게 쓰는 방법을 알려드릴게요. 처음엔 끝부분이 날렵하고 깨끗하게 모아졌던 붓모가 여러 번 사용하게 되면서 휘어지고 사방으로 삐죽삐죽 튀어나오기 시작해요. 그러면 깔끔한 그림을 그리기가 힘들죠. 만약 이런 붓으로 얇은 글씨라도 썼다가는 아주 지저분해지겠죠!

특히 아크릴 물감을 사용한다면 붓의 수명이 짧다는 것을 금방 느낄 수 있을 거예요. 망가져버린 아까운 붓은 바로 버리지 마세요. 케이크 위에 흰 슈가 파우더나 계란프라이 위에 파슬리 가루 혹은 토스트에 발린 잼 같이 러프한 느낌이 필요한 부분에 터치하듯이 사용해보세요. 점을 찍거나 문지르듯 과감하게 사용하면 아주 새로운 느낌을 줄 수 있어요.

그림 예고편

면을 채우기만 하면 완성되는 그림

선이나 점 등이 함께 있는 그림

1. 면적과 점 표현하기

면을 채우기만 하면 완성되는 그림

비교적 쉬운 그림에 속하며 면적 위에 그대로 색을 채우기만 하면 됩니다. 모양이 틀어지지 않는 선에서 스케치 라인을 잘 덮어주세요.

면 위에 선이나 점 등이 함께 있는 그림

면 위에 있는 요소들은 편의에 따라 처음부터 비우고 칠해도 되고, 기본이 되는 아랫면의 색으로 전체를 먼저 채운 후 필요한 부분에 덧칠을 해도 돼요. 두 가지 방법으로 다 시도해보고 각자 편한 방법을 찾아 그리는 것이 가장 좋아요. 하지만 헷갈린다면 그냥 저의 가이드를 따라오세요!

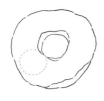 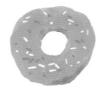 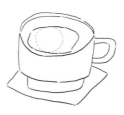 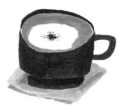

스케치 라인이 생략되어 있는 그림

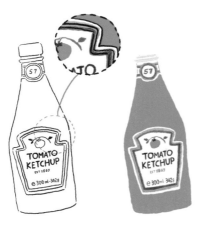

스케치 라인이 선으로만 표현되어 있는 그림

글씨를 따라서 그리는 그림

2. 스케치 라인 주의하기

스케치 라인이 생략되어 있는 그림

면 위에 세필붓으로 한 번 더 표현을 해주어야 하는 경우에는 스케치 라인을 따로 두지 않았어요. 완벽히 똑같은 위치가 아니어도 완성작을 참고해서 비슷하게 표현해보세요.

스케치 라인이 선으로만 표현되어 있는 그림

일반적인 컬러링북과 달리 이 책의 그림 안에는 유난히 선으로 표현하는 부분이 많아요. 완성했을 때 더 예쁜 작품으로 보일 수 있도록 너무 가는 선이나 글씨는 일일이 테두리 라인을 두지 않고 하나의 선으로 그려 두었어요. 면적을 채우는 대신 라인을 그대로 따라 그리면 돼요.

글씨를 따라서 그리는 그림

모든 그림은 배경에 영문 글씨와 작은 그림들로 포인트를 주었어요. 스케치 라인이 선과 면적으로 이루어진 배경 부분은 맨 마지막에 블랙으로 그대로 따라 그리거나 채워주면 됩니다.

Warning!

이 책은 완성작과 함께 컬러링 순서와 팁, 주의할 점을 담은 가이드 장과 직접 채색해 그림을 그려보는 도톰한 캔버스 페이지로 나뉘어져 있어요. 캔버스 페이지에는 완성작 이미지의 라인이 그려져 있으니 그대로 색을 채워준다는 느낌으로 컬러링합니다. 거기에다 제 영혼을 끌어 모아 쉽게 풀어 쓴 가이드를 읽고 세밀한 부분을 주의해서 따라하기만 하면 됩니다.

의외로 쉽다고 느낄 수 있을 거예요. 복잡해 보이는 작품을 완성한 후에 느끼는 성취감은 최고의 기쁨이죠. 한 권의 컬러링이 끝나고 나면 그림에 대한 자신감까지 가질 수 있을 거예요. 작품을 완성할 때는 그림 아래의 스케치 라인이 비치지 않도록 꼼꼼하게 채색해주는 것을 잊지 마세요!

Colouring guide

파슬리의 컬러링 가이드

THIS is MY TEA BISCUIT SELECTION

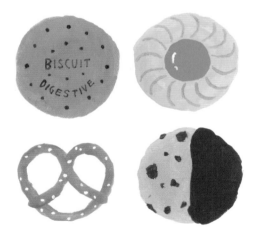

Tea Biscuit Selection

티 비스킷 셀렉션

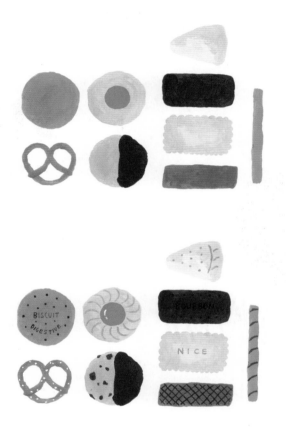

1. 비스킷의 베이스

베이지와 브라운 계열의 물감을 모두 팔레트에 조금씩 짜주세요. 완성작을 참고하여 기본 색으로 표현할 수 있는 부분은 채색해주고, 나머지는 색을 혼합하여 비슷한 색을 만드는 거예요(꼭 똑같은 색일 필요는 없어요! 다양한 조합을 만들어서 칠해주면 돼요).

2. 비스킷 위의 섬세한 표현

넓은 면적을 다 채웠다면 이제는 비스킷 윗면의 초코 칩, 소금, 패턴, 글씨 등을 그려주세요. 비스킷과 같은 색으로 그리면 티가 나지 않겠죠? 진한 비스킷에는 더 진하거나 연한 색을, 연한 비스킷에는 진한 색을 사용해주면 돼요. 화이트로 딸기잼이 발린 비스킷 위에 반짝이를 그려주는 것도 잊지 마세요!

DRINK
more

STRAW BERRY

DONUT

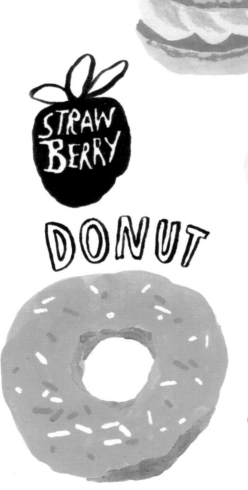

milk

Macaron, Donut & Milk

마카롱과 딸기 도넛 그리고 우유

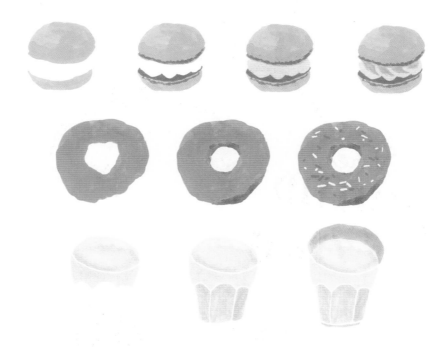

1. 마카롱의 *꼬끄*

마카롱의 겉부분인 *꼬끄*를 칠해주세요. 저는 라이트 블루로 칠했지만 좋아하는 색을 골라 채우면 돼요. 넓은 면적인 *꼬끄*는 매끈하게 그려주고 *꼬끄*의 아래쪽 구겨진 부분은 같은 색 계열에서 한 톤 진한 색을 선택하여 표현합니다.

2. 마카롱의 필링

이제 *꼬끄*와 *꼬끄* 사이 필링을 칠할 차례예요. 저는 바닐라크림을 듬뿍 짜주었답니다. 곡면을 따라 진한 색으로 한 번 더 덧칠해주면 필링의 질감이 느껴질 거예요.

3. 딸기 도넛

우선 핑크로 면을 깨끗하게 채우고 브라운 계열로 그 아래의 빵 부분도 칠해줍니다.

4. 스프링클

세필붓으로 핫핑크와 화이트를 차례로 묻혀 도넛 위의 스프링클을 표현합니다. 이런 세밀한 부분은 스케치 라인이 따로 없지만 마음가는 대로 그려주면 됩니다.

5. 우유

실제 우유는 희지만 그림에서는 연한 베이지로 칠해줍니다. 컵 속에 비친 면까지 가운데 라인만 남기고 깨끗하게 채우기만 하면 돼요. 여유가 있다면 그림처럼 아래쪽 세 면은 살짝 진한 색을 섞어 칠해서 입체감을 주세요.

6. 컵

우유를 다 칠했다면 라이트 블루로 유리컵의 위 아래 부분도 칠해주세요.

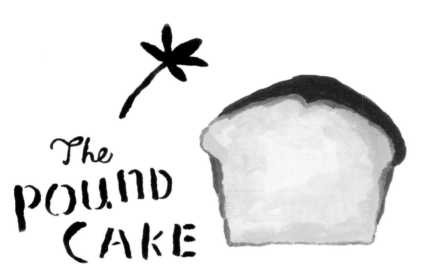

The POUND CAKE

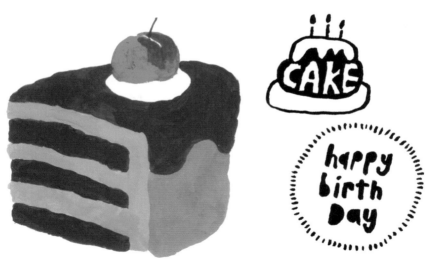

CAKE

happy birth Day

Pound & Cherry Chocolate Cake

파운드 케이크와 체리 초콜릿 케이크

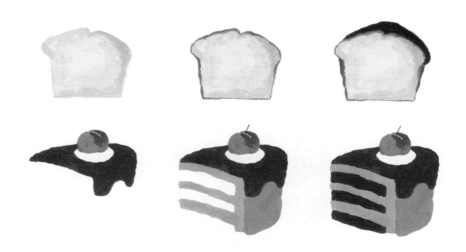

1. 파운드 케이크 안쪽 면

베이지로 넓은 면적을 칠해주세요. 안쪽에서 바깥쪽으로 갈수록 로우 시엔나를 조금 섞어 색의 변화를 주면 조금 더 밀도 있는 파운드 케이크를 그릴 수 있답니다.

2. 파운드 케이크 바깥 면

번트 시엔나로 케이크의 가장자리 라인을 표현해주세요. 안쪽 면보다 조금 진하게요. 조금 더 구워진 부분이에요. 윗면을 진한 브라운으로 칠하면 도톰하게 썰린 파운드 케이크가 완성됩니다.

3. 체리

레드로 체리를 그려주세요. 완성작을 참고하여 체리의 굴곡을 표현해주면 입체감이 살아나요. 그린을 묻힌 세필붓으로 체리 꼭지도 그려줍니다.

4. 초콜릿 케이크 윗면

체리 바로 아래 크림 부분은 비워 두고 초콜릿 케이크 윗면을 칠해주세요. 파운드 케이크 윗면에 썼던 진한 브라운을 그대로 써도 좋아요. 물감을 충분히 묻혀 여러 번 반복해서 칠하면 꾸덕하고 진득한 초코크림의 질감을 표현할 수 있어요.

5. 초콜릿 케이크 아랫면

케이크의 아랫부분도 칠해줄까요? 브라운에 베이지를 섞어주세요. 윗면과 색이 다르기만 하면 되니 완성작의 색과 완벽히 일치하지 않아도 괜찮아요. 여기에 화이트를 조금 섞어 왼쪽 면을 더 밝게 칠해주세요. 윗면에 썼던 브라운으로 남은 부분을 채워 달콤한 초콜릿 케이크를 완성합니다.

4

WARM COFFEE

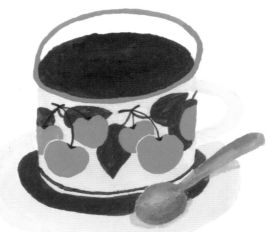

THANKS
BERRY
MATCHA

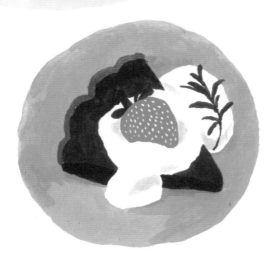

Coffee & Berry Matcha Cake

웜 커피와 베리 말차 케이크

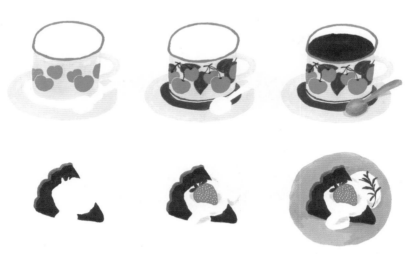

1. 컵

베이지로 머그컵을 먼저 칠해주세요. 컵의 열매 무늬 부분은 되도록 피해서 칠하되, 스케치 라인은 살짝 덮어도 괜찮아요.

2. 컵 무늬

레드로 머그컵의 상단 라인을 그리고 열매 부분을 채웁니다. 그린으로 잎을 칠하고, 블랙으로 열매 꼭지와 줄기 부분의 가는 선을 그려주세요.

3. 커피

브라운으로 머그컵에 커피를 담아주세요. 저는 아메리카노를 담았어요.

4. 스푼

그레이로 컵 옆에 놓여진 스푼을 칠해주세요. 스푼 아래에 그림자를 살짝 넣으면 더 자연스럽게 보입니다.

5. 케이크

두 가지 톤의 브라운을 이용해서 케이크 윗면을 칠해주세요. 케이크 옆면은 그린으로 채웁니다. 말차 케이크니까요!

6. 딸기와 생크림

레드와 그린으로 딸기를 칠해주세요. 세필붓에 화이트를 넉넉하게 묻혀서 딸기 씨를 적당히 찍어주세요. 아주 먹음직스러운 딸기처럼 보일 거예요. 딸기 아래는 생크림이에요. 완성작을 참고해서 연한 그레이로 크림 부분을 표현해주세요.

7. 접시

라이트 블루로 접시를 칠해주세요. 이때 크림과 케이크에 닿는 부분은 특별히 신경 써서 깨끗하게 채색해야 합니다.

8. 로즈마리 잎

데코로 올린 로즈마리 잎을 그려주세요. 세필붓을 사용하면 얇은 선을 그리기 편할 거예요. 딸기를 그릴 때 썼던 그린을 그대로 사용해도 좋아요.

Some kind of Happiness

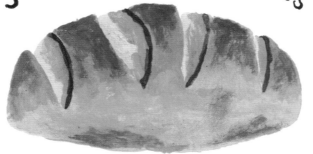

DELIGHT
ED

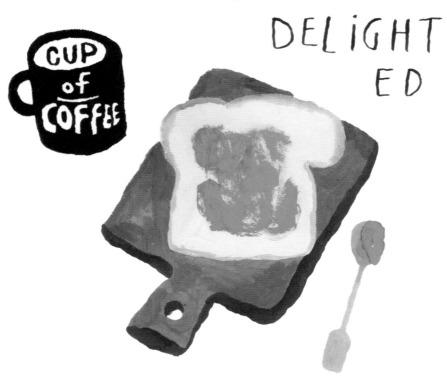

Two Types of Bread

두 가지 빵

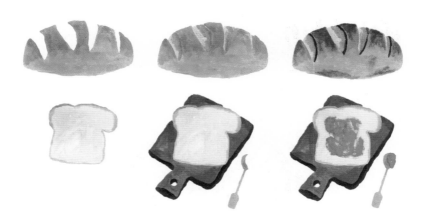

1. 빵의 겉면

갓 구워 나온 빵은 색이 조금씩 다르죠. 네이플스 옐로우, 로우 시엔나, 베이지를 모두 팔레트에 조금씩 짜놓고 색의 차이를 주면서 칠해주세요(어둡지 않은 브라운 계열을 조금씩 섞어가며 칠한다고 생각하면 돼요).

2. 갈라진 안쪽 면

빵의 갈라진 안쪽 면은 겉면보다 밝은 네이플스 옐로우로 칠하고 오른쪽 면에 로우 시엔나로 어두운 부분을 함께 표현해주세요. 마지막으로 번트 엄버 혹은 진한 브라운으로 라인을 그려 두께감을 주면 돼요.

3. 다시 빵의 겉면

(이건 옵션이에요!) 빵의 갈라진 안쪽 면에서 어두운 부분을 표현했던 로우 시엔나로 빵 윗면과 아래쪽에 덧발라 조금 더 구워진 부분을 표현해보세요. 너무 어두운 색을 사용하면 빵이 타버리니 조심!

4. 식빵

우선 식빵을 채웁니다. 베이지, 네이플스 옐로우 등 밝은 색이면 모두 괜찮아요. 맛있는 식빵을 상상하면서 가장자리 부분은 살짝 진하게 칠해주세요. 저는 로우 시엔나를 사용했어요.

5. 빵 도마

식빵 아래 빵 도마를 그려줍니다. 식빵이 튈 수 있도록 어두운 색을 사용하면 좋아요. 입체감을 표현하기 위해 옆면은 번트 엄버, 넓은 면적인 윗면은 번트 엄버에 베이지를 살짝 섞어 칠합니다. 식빵과 닿는 부분은 특히 신경 써서 깨끗하게 칠해주세요.

6. 잼 스푼

도마 오른쪽의 잼 스푼은 그레이로 칠하면 돼요. 그레이가 없다면 블랙에 화이트를 섞어 만듭니다. 화이트의 비율이 높을수록 밝은 톤이 되겠죠?

7. 딸기잼

식빵 위에 발린 잼을 표현할 때는 가장 넓은 호수의 붓을 준비해주세요. 물을 거의 묻히지 않은 건조한 상태의 붓에 물감을 듬뿍 묻혀 정말로 잼을 바른단 생각으로 자연스럽게 비비듯 칠해주는 거예요. 발려진 잼 사이로 식빵이 보여도 자연스러우니 과감한 터치로 시도해보세요!

Muffin

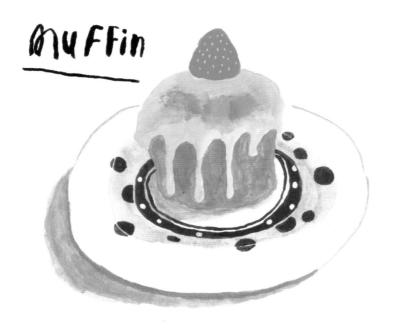

with Cappuccino

Muffin Cake & Cappuccino

머핀 케이크와 카푸치노

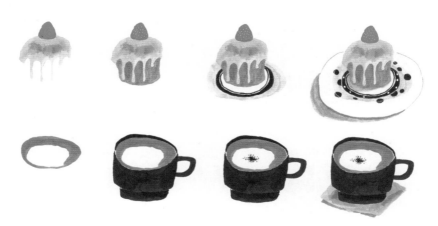

1. 딸기

레드로 머핀 위에 딸기를 칠해주세요. 세필붓을 사용하여 화이트 혹은 옐로우로 점을 찍어 딸기 씨도 그려주세요.

2. 크림

딸기 아래쪽에 흘러내린 크림은 베이지로 채워줍니다. 가운데 부분은 번트 엄버를 살짝 섞어 안쪽 머핀이 비친 것처럼 보이게 한 번 더 덧칠해주세요.

3. 머핀

크림 아래로 머핀을 칠합니다. 로우 시엔나로 깨끗하게 채우면 돼요. 이때 흘러내린 크림과 닿는 부분은 좀 더 집중해서 깔끔하게 칠해주세요.

4. 플레이트

옅은 베이지로 접시의 안쪽 면을 칠해주세요. 블랙에 블루를 살짝 섞어 네이비를 만들어보세요.(좋아하는 색을 사용해도 돼요). 이제 스케치 라인을 따라 무늬를 그려주세요. 작은 화이트 도트는 딸기를 그렸던 방식으로 마지막에 그려줘도 돼요.

5. 커피와 밀크폼

가운데 폼 부분을 남기고 머그컵에 담긴 커피를 칠해주세요. 그냥 비워뒀을 뿐인데 벌써부터 몽글한 밀크폼이 보이는 것 같죠?

6. 머그컵

커피가 담긴 머그컵을 그려줄 차례예요. 머그컵의 넓은 면적은 번트 엄버로, 안쪽 부분은 블랙을 살짝 섞어 한 톤 진한 색으로 채워주세요.

7. 초코 파우더

머그컵 안쪽 면을 칠했던 색을 그대로 사용하여 밀크폼 가운데 뿌려진 초코 파우더를 표현해줍니다. 세필붓으로 뭉쳐진 부분과 주변에 흩어진 부분까지 점을 찍듯 해주면 쉬워요.

8. 컵 받침

컵 아래 작은 컵 받침은 카푸치노와 어울리는 색이 좋겠어요. 로우 시엔나에 네이플스 옐로우를 섞어 옅은 브라운 계열을 만들어 채워주세요.

9. 그림자

(이건 옵션이에요!) 그레이로 컵 받침 아래 살짝 보이는 그림자와 머핀 케이크 플레이트 아래의 그림자를 칠해주세요.

CAFÉ LATTE

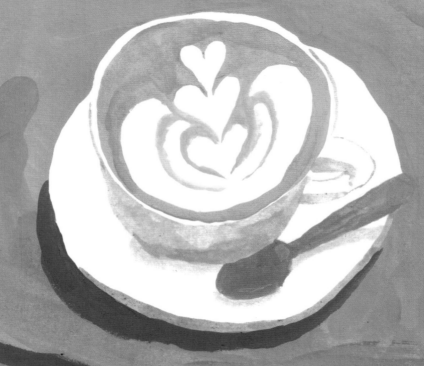

Café Latte

카페 라떼

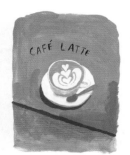

1. 라떼 아트

하트 스케치 라인을 남기고 커피 부분을 칠해주세요. 라떼는 로우 시엔나를 사용하면 자연스러워요.

2. 배경

커피 잔 부분을 남기고 배경의 테이블을 칠해주세요. 사선을 기준으로 윗부분과 아랫부분을 나누어 색을 칠해주는 거예요. 넓은 부위엔 큰 붓을 사용하는 것이 효율적이겠죠? 저는 애쉬 그린과 브라운으로 채웠어요. 애쉬 그린은 그레이에 피코크 그린을 섞어주면 비슷한 느낌을 낼 수 있어요. 깔끔하게 칠하지 않아도 괜찮아요. 붓 터치가 살아 있어도 자연스러우니까요.

3. 커피 잔

가운데 하얗게 비워 둔 커피 잔 부분은 연한 그레이로 어두운 부분에만 명암을 주듯이 살짝 칠해주세요. 손잡이 부분과 커피 잔, 소서의 두께를 표현할 정도로만 포인트를 주듯 칠하면 됩니다.

4. 스푼

커피 잔 앞의 스푼은 진한 그레이로 칠해줍니다. 커피 잔과 스푼이 구분되어 보이도록 색 차이를 주는 거예요.

5. 그림자와 테이블 두께

배경의 가운데 사선은 한 톤 어둡게 칠해 두께감을 표현해주세요. 같은 색으로 커피 잔과 테이블이 닿는 부분에 그림자를 표현해주면 자연스러울 거예요.

PAGE of BLUE BERRY

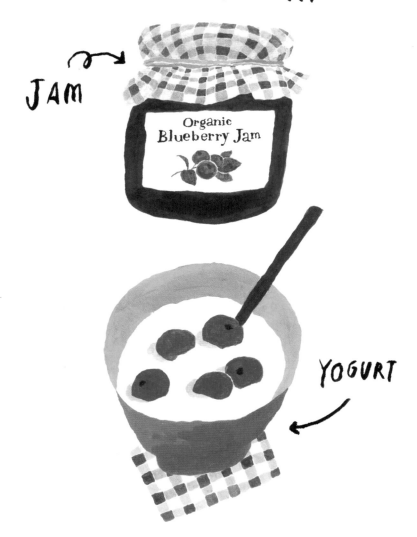

JAM

Organic
Blueberry Jam

YOGURT

Blueberry Morning

블루베리 모닝

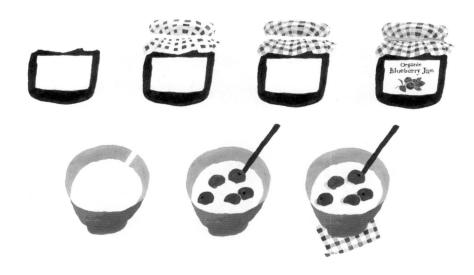

1. 잼의 병
프러시안 블루(혹은 진한 블루)로 잼의 병 부분부터 채워주세요.

2. 격자무늬 패턴 천
복잡해 보이는 스케치 라인이 보이죠? 아래에서 위로 차근차근 칠하면 어렵지 않아요! 가장 아랫면 한 줄을 비운 뒤 완성 그림을 따라 네모를 칠합니다. 상하좌우로 한 칸씩 비워주면서 닿지 않게요.
그리고 한 톤 더 밝은 블루로 좀 전에 그렸던 네모의 상하좌우를 십자 모양으로 채워주세요. 브라운으로 뚜껑을 감싸고 있는 끈도 그려줍니다.

3. 라벨
가운데 뻥 뚫려 있는 부분은 라벨입니다. 세필붓으로 선으로 표시된 글씨 라인을 그대로 따라 써주고 아래 블루베리도 칠해주세요.

4. 나무 그릇과 스푼
요거트가 담긴 나무 그릇부터 그려줍니다. 바깥면은 진하게 안쪽 면은 좀 더 연하게 색 차이를 주면 입체감이 생겨요. 자연스럽게 비워진 흰 부분이 요거트예요. 진한 색으로 요거트에 담겨 있는 스푼도 칠해주세요.

5. 블루베리
요거트에 담겨 있는 블루베리 다섯 알을 그려줍니다. 오른쪽 하단에 붙어 있는 블루베리 두 알 사이엔 틈을 살짝 띄우고 칠해주세요. 블랙으로 꼭지의 점을 찍습니다. 요거트와 닿아 있는 부분에 연한 그레이로 그림자를 그려주면 완성이에요!

6. 매트
잼의 병뚜껑 부분에 격자무늬 패턴을 그렸던 방식 그대로 요거트 그릇 아래 매트도 칠해주세요. 세트처럼 보이도록 말이죠.

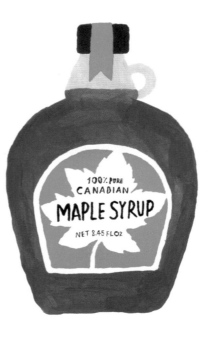

MONDAY
HOT
≷ cake ≷

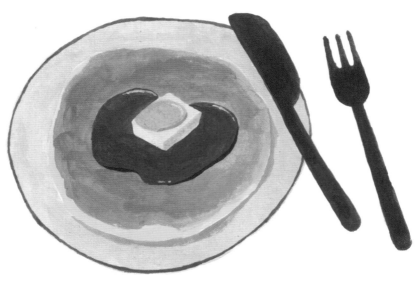

Hot Cake & Maple Syrup

핫케이크와 메이플 시럽

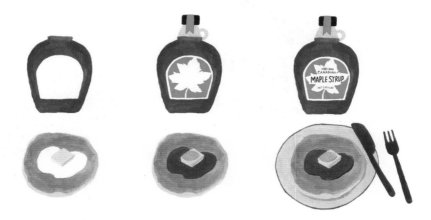

1. 메이플 시럽

병에 가득 채워져 있는 찐득 달달한 메이플 시럽은 붉은 기가 들어간 브라운을 사용해서 채워주세요. 번트 시엔나를 사용하거나 레드와 번트 엄버를 섞어도 돼요.

2. 메이플 시럽 병

시럽 위쪽으로 보이는 병 입구 부분입니다. 그레이로 병, 블랙으로 뚜껑, 레드로 위쪽의 테이프를 차례로 채워줍니다.

3. 라벨

병 가운데의 단풍잎 모양 라벨을 그려줄 차례예요. 우선 레드로 단풍잎 모양을 남기고 칠한 다음 세필붓을 이용해 스케치 라인을 따라 글을 적어주세요. 라벨 중앙에 'MAPLE SYRUP' 부분은 특히 좀 더 굵게 표현해주세요.

4. 버터

핫케이크 위에 올려진 작은 사각 버터는 네이플스 엘로우를 베이스로 사용해 칠합니다. 좌측면은 화이트를 살짝 섞고 우측면은 로우 시엔나를 살짝 섞어 채워주세요(세 면에 색 차이를 조금씩 준다고 생각하면 돼요).

5. 핫케이크

버터 아래 시럽 부분을 남기고 핫케이크를 먼저 칠해주세요. 가장자리 부분은 네이플스 엘로우로 노랗게, 윗면은 조금 더 구워져 살짝 브라운이 감돌도록 칠해주면 왠지 더 뽀송한 핫케이크처럼 보일 거예요.

6. 시럽

버터와 핫케이크 위에 올라간 시럽 부분 색을 채워줍니다. 마지막에 세필붓으로 시럽의 반짝이는 부분과 어두운 부분도 디테일하게 표현해보세요.

7. 플레이트와 커틀러리

그레이로 핫케이크가 담긴 그릇을, 브라운 계열로 그릇 우측의 포크와 나이프도 깨끗하게 채워주세요. 핫케이크와 그릇이 닿는 부분엔 그림자로 명암을 표현하는 것도 잊지 마세요.

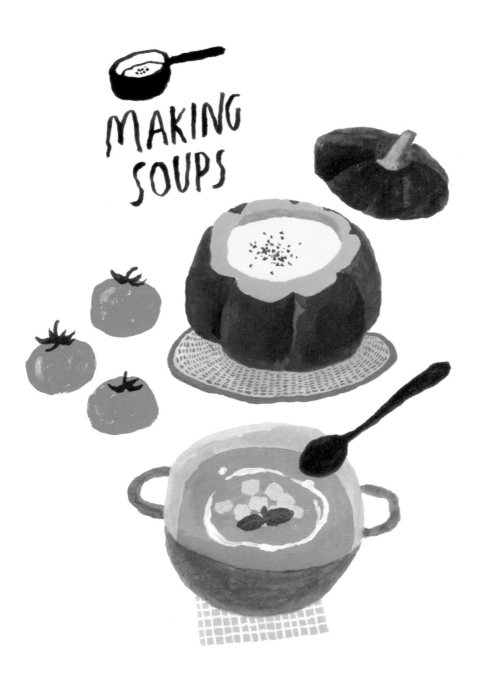

MAKING
SOUPS

Today's Soups

오늘의 스프

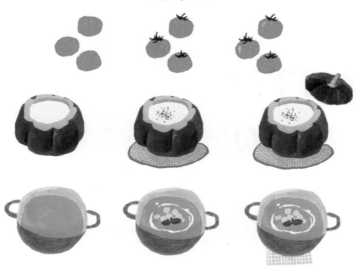

1. 토마토
레드로 토마토를 칠한 후 그린으로 꼭지 부분을 그려주세요.

2. 반짝이
좀 더 탱글한 느낌을 줄 수 있도록 토마토의 왼쪽 부분에 화이트로 포인트를 줍니다.

3. 단호박 스프
엘로우에 화이트를 살짝 섞어 크림색을 만들어 칠합니다. 단호박의 잘린 윗면은 딥 엘로우로 칠해 안쪽의 스프와 색 차이가 나도록 해주세요.
단호박의 겉면은 밝은 그린으로 칠한 후 세로 라인의 왼쪽 부분에 딥 그린으로 덧칠해 결을 살려주세요. 그린에 블랙을 살짝 섞어서 써도 됩니다. 같은 방법으로 오른쪽 위의 썰린 단호박 뚜껑도 그려주세요.

4. 파슬리 가루
그린으로 스프 위에 뿌려진 파슬리 가루도 점을 찍듯 그려줍니다.

5. 매트
둥근 매트 전체를 깔끔하게 채운 후 조금 진한 색으로 무늬를 표현해주세요(저는 그레이에 블루를 살짝 섞어 사용했어요).

6. 토마토 스프
냄비 안의 스프는 진한 오렌지로 칠합니다. 레드에 엘로우를 섞어 색을 만들어도 좋아요.

7. 냄비
스프가 돋보일 수 있도록 블루 계열을 이용하여 색 차이를 주면서 칠해줍니다. 저는 블루에 그린을 살짝 섞어 피코크 블루로 칠했어요.

8. 크루통과 허브잎
베이지로 스프의 크루통, 그린으로 허브 잎을 칠해주세요.

9. 크림
완성작을 참고하여 스프 위에 한바퀴 빙 둘러진 화이트 크림을 선으로 그려주세요. 붓에 물을 최소로 하고 물감을 넉넉히 묻혀 그리면 됩니다.

HEALTHY BRUNCH with

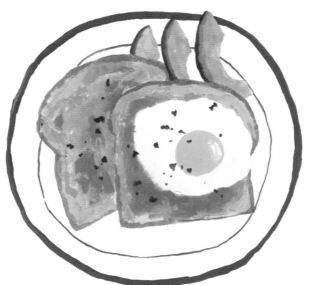

AVOCADO and EGG

Avocado Toast

아보카도 토스트

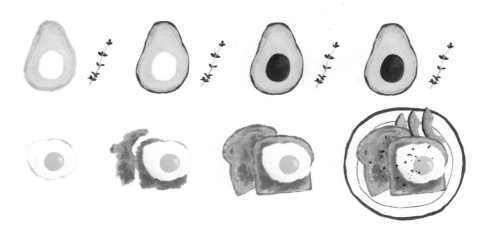

1. 아보카도

아보카도는 씨 부분을 비우고 전체적으로 라이트 그린으로 채워주세요(옐로우와 그린을 섞어 색을 만들어 사용해도 좋아요). 가장자리 부분은 한 번 더 덧칠하고, 딥 그린으로 테두리 부분을 깔끔하게 마무리합니다.

2. 아보카도 씨

가운데 뻥 뚫려 있는 부분이 아보카도 씨가 들어갈 자리예요. 번트 엄버로 동그란 씨앗을 채워주세요.

3. 계란프라이

딥 엘로우로 탱탱한 노른자를 칠하고 스케치 라인을 따라 프라이의 테두리도 그려줍니다. 이때 동일한 선 굵기가 아닌 부분 부분 살짝 두껍게 그려주면 좀 더 자연스러운 계란프라이가 돼요.

4. 으깬 아보카도

아보카도를 칠할 때와 같은 색으로 전체 면을 칠해요. 그린을 조금 더 섞어 한 톤 진한 색을 만들어 군데군데 덩어리진 느낌으로 덧칠해줍니다. 이때 붓에 물을 많이 묻히지 않아야 색이 더 잘 표현됩니다.

5. 토스트

으깬 아보카도 아래 식빵 두 조각을 그려주세요. 로우 시엔나, 베이지 등 연한 브라운 계열로 식빵 면과 테두리 부분까지 색 차이를 주면서 채우면 돼요.

6. 아보카도 세 조각

라이트 그린, 딥 그린을 사용해서 접시 오른쪽 상단의 아보카도 세 조각도 칠해주세요.

7. 파슬리 가루

아보카도 토스트 위에 솔솔 뿌려진 파슬리 가루도 딥 그린으로 점을 찍듯 그려주세요. 간단한 표현이지만 좀 더 예쁜 그림이 된답니다.

8. 플레이트

테두리 라인을 따라 접시를 그려주세요. 좋아하는 색을 사용해도 되지만 아보카도 토스트가 도드라질 수 있도록 그린, 브라운 계열은 피하는 게 좋아요.

Ice Cream

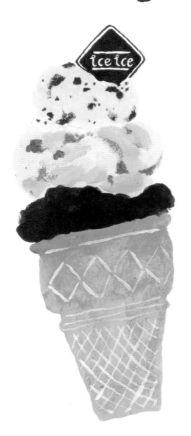

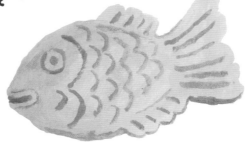

LOVE

ENJOY IT
BEFORE IT
MELTS

ice cream!

아이스크림

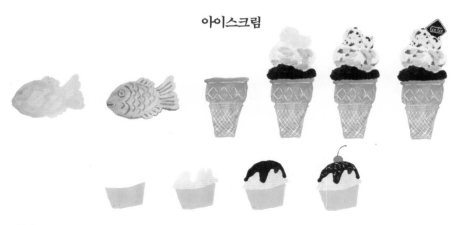

1. 붕어

스케치 라인을 따라 전체 색을 채워줍니다. 로우 시엔 나와 베이지를 섞어 앞쪽에서 뒤쪽으로 갈수록 연하게 표현해주었어요. 어렵다면 한 톤으로 깨끗하게 칠해도 좋아요.

2. 붕어의 무늬

붕어의 눈, 입, 비늘 등 무늬를 그려주세요. 붕어를 칠했던 색보다 한 톤 진한 색으로 스케치 라인을 따라 자연스럽게 그립니다. 붕어빵 그리기 너무 쉽죠?

3. 아이스크림 콘

바삭한 과자인 콘 부분은 로우 시엔나로 채워주세요. 완성작을 참고하여 베이지를 묻힌 세필붓을 사용해서 콘 위의 무늬도 그려넣습니다.

4. 아이스크림

아래부터 다크 초콜릿, 체리 쥬빌레, 민트 초코칩 아이스크림을 담을 거예요(혹은 본인이 좋아하는 아이스크림 맛으로 그려보아요). 깨끗하게 색을 채워줘도 좋지만 아이스크림의 러프한 질감을 내고 싶다면 각각 한 톤 진한 색을 만들어서 두 번 정도 덧칠을 해주면 돼요.

5. 초코칩과 체리

아이스크림 사이에 박힌 초코칩과 체리를 표현해주세요. 물기가 거의 없는 건조한 상태의 붓에 물감을 묻혀 긁어내듯 터치해요. 맛있어 보이는 아이스크림이 완성되었나요?

6. 라벨 조각

아이스크림 가장 위쪽에 꽂혀 있는 라벨 조각은 붓대의 앞쪽을 잡고 스케치 라인을 따라 깔끔하게 칠하세요.

7. 아이스크림 컵

민트로 아이스크림이 담길 컵을 색칠해줍니다.

8. 아이스크림

아이스크림은 바닐라 맛이에요(좋아하는 맛의 아이스크림을 담아주세요). 옐로우로 색을 채우고 브라운으로 흘러내리고 있는 초콜릿을 칠해주세요.

9. 체리

레드와 그린으로 초콜릿 위에 체리를 그려줍니다.

10. 스프링클

레드, 그린, 블루, 옐로우, 화이트 등 몇 가지 원색 물감으로 아이스크림 위에 뿌려진 알록달록한 스프링클을 표현해주면 컵 아이스크림도 완성이에요! 아래 컵에도 알록달록한 세네 가지 물감으로 도트무늬를 찍어 좀 더 발랄한 컵을 만들어주세요.

LET ME COOK FOR YOU

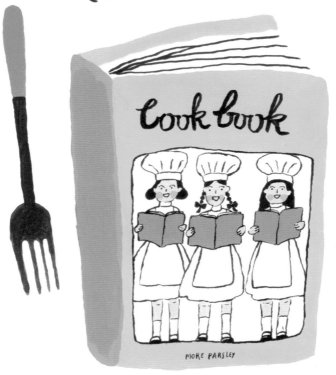

A COOK BOOK

귀여운 요리책

 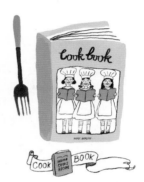

1. 책 표지
라이트 핑크로 책의 표지를, 조금 진한 코랄 핑크로 책등을 채워주세요. 앞 표지의 가운데 그림 부분은 비워둡니다.

2. 작은 책
아래 작은 책도 코랄 핑크로 함께 칠해주세요.

3. 표지 그림
표지 그림의 메인이 되는 세 명의 요리사 소녀를 그려줍니다. 밝은 색에서 어두운 색 순으로 쓴다고 생각하고 얼굴과 다리의 살색부터 채웁니다. 머리카락과 옷 등 테두리 라인의 블랙은 가장 마지막에 사용하세요.

4. 타이틀
표지의 타이틀도 라인을 따라 표현해주고, 책 속 페이지도 라인 그대로 그려주세요.

5. 작은 책 타이틀과 리본
세필붓으로 아래 작은 책의 타이틀과 양 옆의 리본도 그려주세요.

6. 포크
책등에 사용한 코랄 핑크와 진한 브라운으로 요리책 옆에 있는 포크를 칠해 완성합니다.

51

ALL I WANT IS A CUP OF
TEA AND SOMEONE TO SHARE
IT WITH.

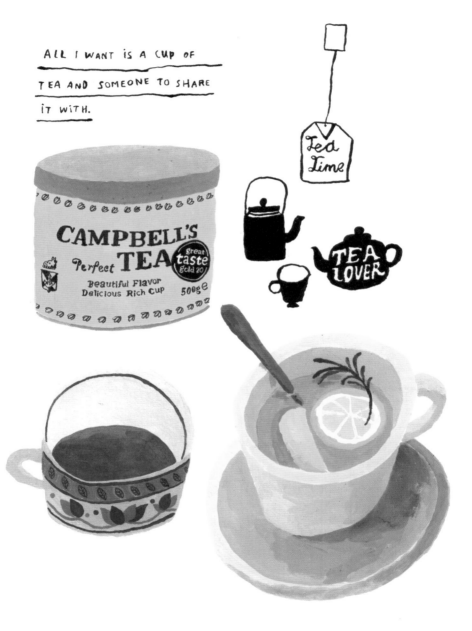

Tea Time

티타임

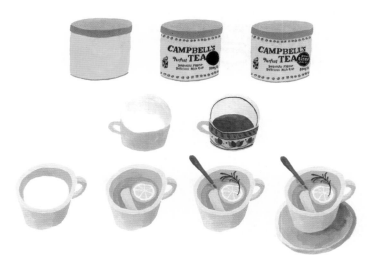

1. 틴 케이스
옐로우로 전체 넓은 면을 칠해주세요. 라벨의 글씨 라인이 살짝 비치도록 해야 합니다. 뚜껑은 그레이에 톤 차이를 두어 입체감을 표현해요.

2. 라벨
세필붓으로 티 로고와 영문 로고 등 라벨을 표현해주세요. 스케치 라인을 따라 그대로 그려준다고 생각하면 어렵지 않을 거예요.

3. 홍차 머그컵
그레이로 머그컵을 칠할 거예요. 안쪽은 연한 그레이, 앞쪽은 진한 그레이로 두 면에 톤 차이를 주세요.

4. 홍차
머그컵 안에 반쯤 담긴 홍차도 채워줍니다.

5. 머그컵 무늬
그린, 레드 브라운, 블루 세 가지 색을 사용하여 머그컵의 무늬를 그려줍니다.

6. 과일 티 머그컵
옐로우가 섞인 그레이로 도자기 컵 같은 느낌을 준다고 생각하며 칠합니다. 면에 따라 색 차이를 주면서 명암을 표현해주세요.

7. 과일 티
티 윗부분에 동동 떠 있는 사과와 레몬 조각을 칠한 후 상큼한 코랄 핑크로 티를 채워줍니다.

8. 허브
세필붓으로 레몬 조각 위에 올려진 로즈마리 허브 잎을 그려주세요.

9. 스푼
진한 그레이 혹은 진한 브라운을 사용해 머그에 담겨 있는 스푼을 칠합니다. 티 아래로 비친 부분도 꼭 채워주세요.

10. 소서
머그컵에 사용했던 색 그대로 컵 아래 소서를 칠해주세요. 컵에 닿는 부분은 좀 더 어둡게 칠해 컵이 도드라질 수 있도록 합니다.

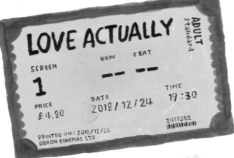

LOVE ACTUALLY

ADULT
Standard

SCREEN
1

ROW
--

SEAT
--

PRICE
£4.80

DATE
2018 / 12 / 24

TIME
19 : 30

PRINTED ON : 2018/12/22
ODEON CINEMAS LTD

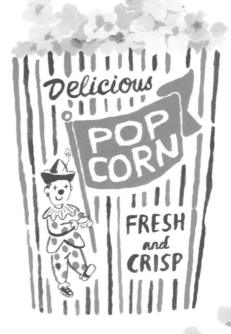

Delicious

POP
CORN

FRESH
and
CRISP

Cinema Ticket & Popcorn

시네마 티켓과 팝콘

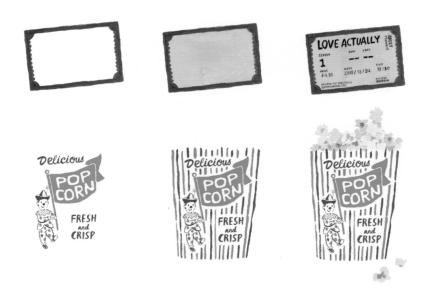

1. 티켓

블루와 옐로우로 색을 채워 티켓 전체 프레임을 만들어주세요. 티켓 안의 글씨는 채색된 면 위에 따로 그려야 하므로 옐로우에 물을 살짝 섞어 비치게 덮어주세요.

2. 프린팅된 글씨

영화 제목, 날짜 등 티켓에 프린팅된 글씨는 세필붓으로 스케치 라인을 따라 그려주세요.

3. 팝콘 삐에로와 로고

레드와 블루 두 가지 색으로 봉투에 그려진 귀여운 삐에로와 깃발, 글씨를 그려줍니다.

4. 팝콘 봉투

봉투에 그려진 선을 따라 레드와 블루로 번갈아가며 선을 그어 빈티지한 팝콘 봉투를 완성하세요.

5. 팝콘

봉투 위까지 볼록하게 채워진 팝콘을 칠할 거예요. 네이플스 옐로우와 옐로우로 번갈아가며 면적을 채우고 로우 시엔나를 살짝 섞어 부분 부분 찍어줍니다. 깊이감을 주는 거예요. 같은 방법으로 아래쪽에 떨어진 팝콘도 칠해주세요.

yay!

The **BIG** STREET Hotdog

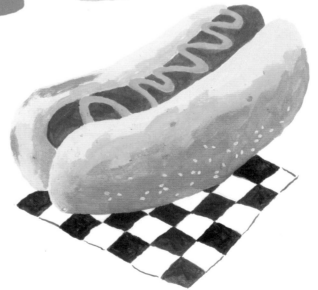

Street Hotdog

핫도그

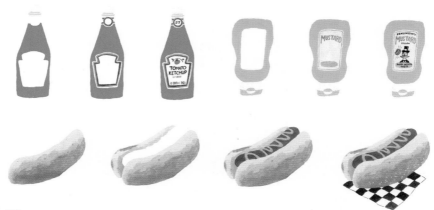

1. 케첩

레드로 깔끔하게 케첩을 채워주세요. 그레이로 케첩 소스의 뚜껑 부분도 칠해줍니다. 블랙에 화이트를 섞어 그레이를 만들어 써도 좋아요.

2. 라벨 테두리

골드와 그린으로 스케치 라인을 따라 라벨 테두리와 뚜껑 아래 부분을 그려줍니다. 골드는 옐로우 오우커를 사용하거나, 살짝 어두운 옐로우를 만든다고 생각하고 로우 시엔나에 옐로우를 살짝 섞어 만들면 돼요.

3. 라벨

세필붓으로 스케치 라인을 따라 숫자, 케첩 로고 등을 섬세하게 표현해주세요. 붓대의 앞쪽을 잡고 붓을 세워 그려주면 깔끔하게 표현할 수 있어요.

4. 머스타드

딥 옐로우로 머스타드를 칠해주세요. 케첩과 마찬가지로 그레이 톤으로 뚜껑 부분을 완성합니다.

5. 라벨

우선 베이지로 라벨 전체를 채우고, 좀 더 진한 색을 섞어 안쪽의 글씨와 그림을 그려요. 연한 색에서 진한 색의 순으로 그립니다. 블랙은 가장 마지막에 사용하세요.

6. 핫도그 빵

베이지와 로우 시엔나를 팔레트에 조금씩 짠 후 베이지, 베이지＋로우 시엔나, 로우 시엔나 순으로 입체감을 주듯 칠해주세요.

7. 소시지

가운데 소시지는 벽돌색(레드 브라운)으로, 소시지 위 지그재그 머스타드 소스는 딥 옐로우로 칠해주세요.

8. 깨

완성작을 참고하여, 핫도그 빵 아래 넓은 면적에 점을 찍듯 깨를 그려주세요. 빵을 그릴 때 사용했던 베이지를 사용하면 돼요.

9. 종이 매트

핫도그 아래 격자무늬의 매트도 색을 채워 표현해줍니다.

BARISTA AND COFFEE

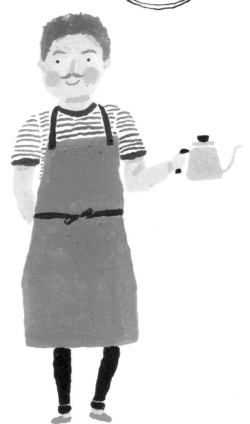

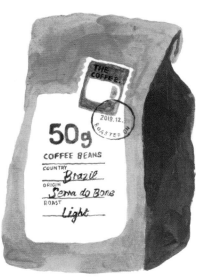

50g
COFFEE BEANS
COUNTRY *Brazil*
ORIGIN *Serra do Bone*
ROAST *Light*

Barista & Coffee

바리스타와 커피

1. 봉투

로우 시엔나로 커피 원두가 담긴 봉투의 앞면을, 번트 엄버로 봉투의 옆면을 칠해줍니다.

2. 봉투 라벨

셉 그린, 번트 엄버, 블랙 순으로 우표, 프린팅된 라벨, 손글씨를 그려줍니다. 작은 글씨는 세필붓을 사용해 스케치 라인을 따라 집중해서 그리면 실수 없이 표현할 수 있어요.

3. 피부

사람은 얼굴부터 그려주는 것이 좋아요. 살색이 없다면 옐로우, 오렌지, 화이트를 섞어 만들면 돼요. 이때 얼굴과 목, 팔 부분까지 피부 전체를 한꺼번에 칠해주세요. 한 톤 진한 색으로 코, 볼, 목, 팔 중앙 부분에 포인트를 주세요.

4. 얼굴과 머리카락

좋아하는 색을 사용해 머리카락을 칠해주고 같은 색으로 얼굴의 눈썹과 콧수염도 칠해주면 통일감이 들어 자연스러워 보여요. 저는 벽돌색(레드 브라운)을 사용했어요. 세필붓으로 눈은 점을 찍듯, 입은 얇은 라인을 그리듯 표현해주세요.

5. 앞치마

올리브 그린으로 앞치마의 넓은 면적을 칠한 후 번트 엄버로 가죽 끈 부분을 그려주세요.

6. 상의

다크 그레이를 사용해 스케치 라인을 따라 스트라이프 티를 그려줍니다.

7. 하의와 신발

앞치마 아래 다리와 신발까지 색을 칠해주세요. 저는 블랙과 레드를 사용했어요.

8. 주전자

그레이와 블랙으로 색을 채워 주전자까지 칠해주면 바리스타가 완성돼요!

FRESH BUTTER

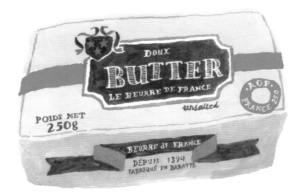

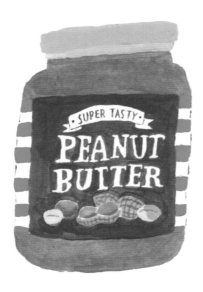

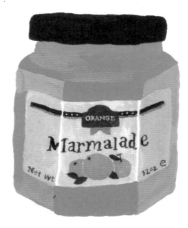

and tasty MARMALADE

Butter & Marmalade

버터와 마멀레이드

1. 버터
버터는 가운데 라벨 부분을 남기고 두 면을 모두 베이지와 연 그레이로 채워줍니다.

2. 라벨
그린, 레드, 골드 세 가지 색으로 윗면의 라벨을 먼저 칠해주세요. 골드는 옐로우 오우커나 로우 시엔나로 대체하거나, 옐로우에 블랙을 아주 살짝 섞어 만들어도 돼요. 남은 그린과 골드로 아랫면의 리본 라벨의 색을 채웁니다. 글씨 라인이 비치는 정도로만 칠해두어야 편합니다.

3. 라벨 디테일
세필붓으로 라벨 안의 선을 따라 그대로 그려줍니다. 붓대의 앞쪽을 잡고 천천히 집중해서 따라 쓰세요.

4. 피넛 버터
가운데 라벨 부분을 남기고 투명한 병 안으로 보이는 피넛 버터를 칠해주세요. 번트 시엔나를 사용하거나 로우 시엔나에 레드를 살짝 섞어도 좋아요.

5. 뚜껑
피넛 버터 병의 뚜껑은 딥 옐로우로, 뚜껑 아랫부분은 연한 그레이로 칠합니다.

6. 라벨
라벨은 레드와 블루로 칠해줍니다. 블루로 넓은 면적을 칠할 때는 글씨 라인 밖으로 튀어나가지 않도록

주의해서 깨끗하게 해주세요! 세필붓으로 가장자리의 라인을 정리해줍니다.

7. 땅콩
라벨의 땅콩은 브라운 계열로 채워주세요. 땅콩 껍질은 로우 시엔나, 껍질이 벗겨진 땅콩은 베이지를 사용하여 색 차이를 주면 덩어리가 하나하나 떨어져 보입니다.

8. 마멀레이드 병
오렌지와 레드를 팔레트에 조금씩 짜서 색을 섞은 후 라벨 부분을 남기고 각 면마다 색의 차이를 주며 칠해주세요.

9. 뚜껑
뚜껑 부분은 블랙으로 칠해줍니다.

10. 라벨
가운데 라벨은 그레이로 채워줍니다. 이때 병의 각진 라인을 따라 면과 면이 만나는 모서리 부분은 살짝 비워주세요. 그러면 자연스럽게 세 면이 구분되어 입체적으로 보입니다.

11. 라벨 디테일
마멀레이드의 로고와 오렌지를 칠해주세요. 작고 얇은 라인을 따라 그릴 때는 꼭 세필붓을 사용하세요!

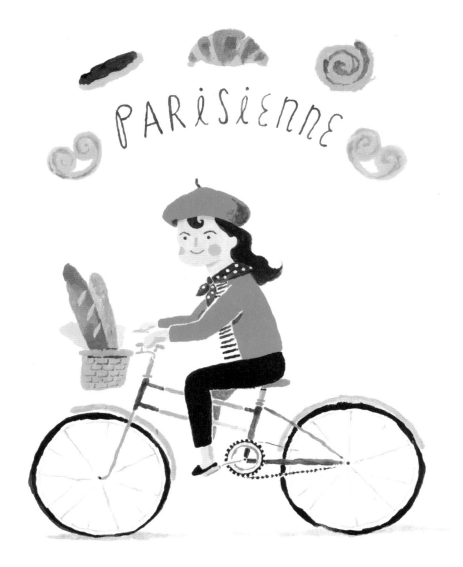

Parisienne

파리지앵

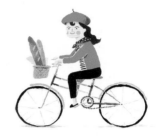

1. 피부
얼굴을 칠해주세요. 살색이 없다면 옐로우, 오렌지, 화이트를 섞어 만들면 돼요. 얼굴과 목, 손, 발까지 피부 전체를 한꺼번에 칠해주세요. 한 톤 진한 색으로 코, 볼, 목, 손 아래쪽에 포인트를 주세요.

2. 얼굴과 머리카락
번트 엄버로 머리카락을 칠하고 같은 색으로 눈썹과 눈까지 그려주세요. 작은 면적을 표현할 때는 세필붓을 사용하는 것 잊지 마세요.

3. 모자와 가디건
레드로 모자와 가디건을 칠해줍니다. 팔 부분은 왼팔, 오른팔이 구분될 수 있도록 면이 닿는 부분 사이를 살짝 띄워주세요. 전체를 칠해버렸다면 화이트로 라인을 다시 그어주어도 돼요.

4. 스카프
이제부터는 위에서 아래로 그림을 정리해나갑니다. 딥 그린으로 스카프 전체를 칠한 후 세필붓에 화이트를 묻혀 점을 찍듯 도트무늬를 표현해줍니다.

5. 티와 바지, 신발
스케치 라인을 따라 블랙으로 스트라이프 티를 그리고 바지와 신발까지 깨끗하게 칠해줍니다.

6. 자전거 바구니
자전거 바구니 안의 빵들이 각각 구분될 수 있도록 색차이를 두고 브라운 계열 안에서 자유롭게 칠해주세요. 바게트가 담긴 바구니는 로우 시엔나로 칠한 후 번트 엄버로 바구니 짜임무늬를 표현해주세요. 바구니 색으로 자전거의 안장도 함께 칠합니다.

7. 자전거
자전거는 딥 그린, 그레이, 블랙을 사용합니다. 자전거 바큇살과 체인 부분은 세필붓을 사용하면 섬세한 표현이 가능해요. 자전거 바퀴 아래 연한 그림자도 잊지 말고 그려주세요!

8. 타이틀
파리지앵 타이틀과 주변의 빵들은 라인을 따라 그대로 꾸며주면 완성이에요. 빵은 하나하나 차례로 완성해도 되지만, 통일감을 위해 전체적으로 톤을 맞추며 칠해도 돼요. 세 가지 정도의 색으로 다양하게 표현해보세요!

THE PRETZELS CART

PRETZELS

The Pretzels Cart

프레즐 카트

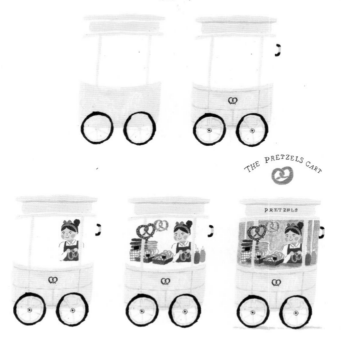

1. 프레즐 카트

베이지로 카트 전체를 칠해주세요. 바퀴는 블랙으로, 프레즐 카트 상단 부분의 어두운 면은 연한 그레이로 라인을 표현하고 중앙의 프레즐 로고도 그려주세요.

2. 프레즐 소녀

살색으로 얼굴부터 칠한 후 머리, 프레즐 반죽, 옷 순으로 그려줍니다. 한 톤 진한 색으로 코, 볼, 목에 포인트를 주세요.

3. 프레즐

소녀 좌측으로 가득한 프레즐을 칠해줍니다. 프레즐은 로우 시엔나와 번트 엄버 등 브라운 계열을 사용해 다양하게 차이를 주세요. 카트 앞쪽에 걸려 있는 프레즐은 화이트와 그린으로 점을 찍어 소금과 허브 가루를 꼭 표현해주세요! 우측엔 케첩과 머스타드 병도 그려줍니다.

4. 유리창과 그림자

프레즐 카트 내부의 유리 색을 칠해주세요. 라이트 블루나 그린 계열이 어울릴 거예요. 카트 내부의 테이블은 연한 그레이로, 그림자는 한 톤 진한 그레이로 칠합니다. 이때 프레즐 카트 바퀴 아래 그림자도 함께 만들어주세요.

5. 타이틀

브라운 계열로 카트 위의 프레즐을 칠합니다. 타이틀 영문은 스케치 라인을 따라 세필붓으로 쓰세요. 프레즐 카트 상단의 영문 글씨도 함께 넣어서 완성합니다.

Colour it yourself

이제 컬러링을 시작해보세요!

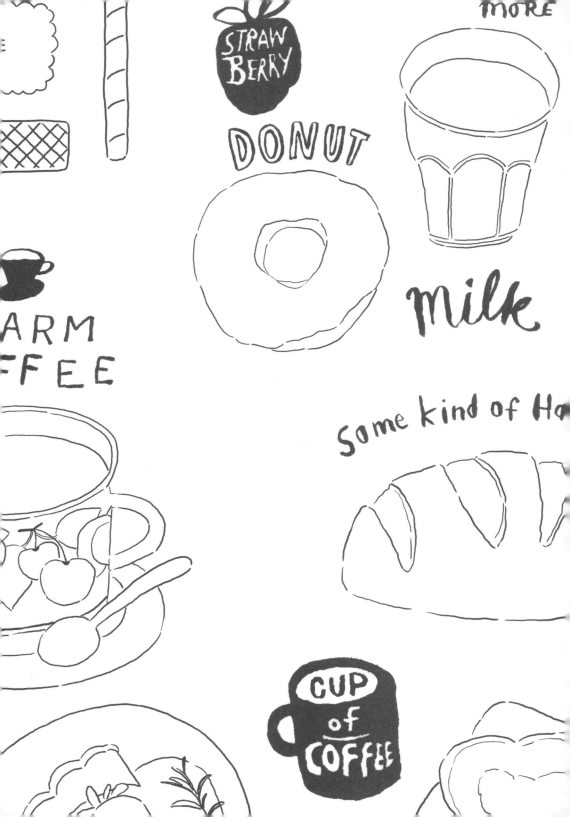

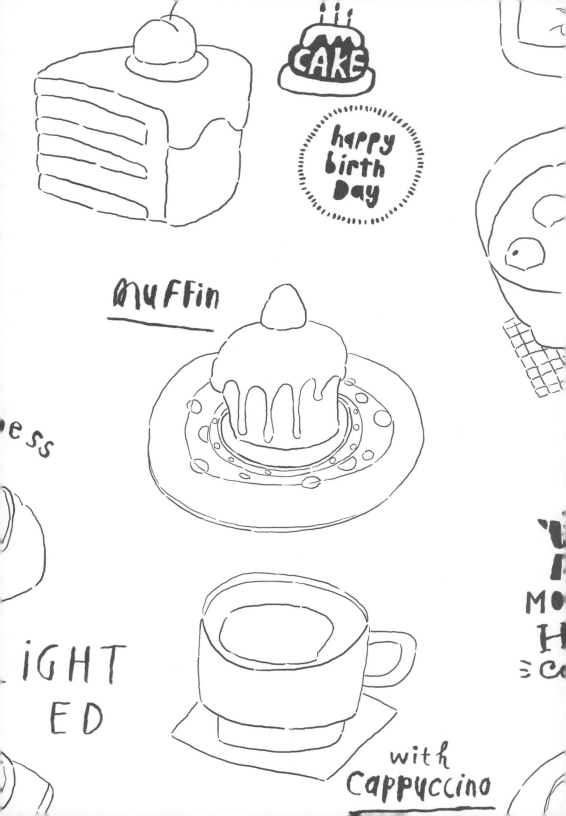

CAKE

happy
birth
Day

muffin

ess

IGHT
ED

with
Cappuccino

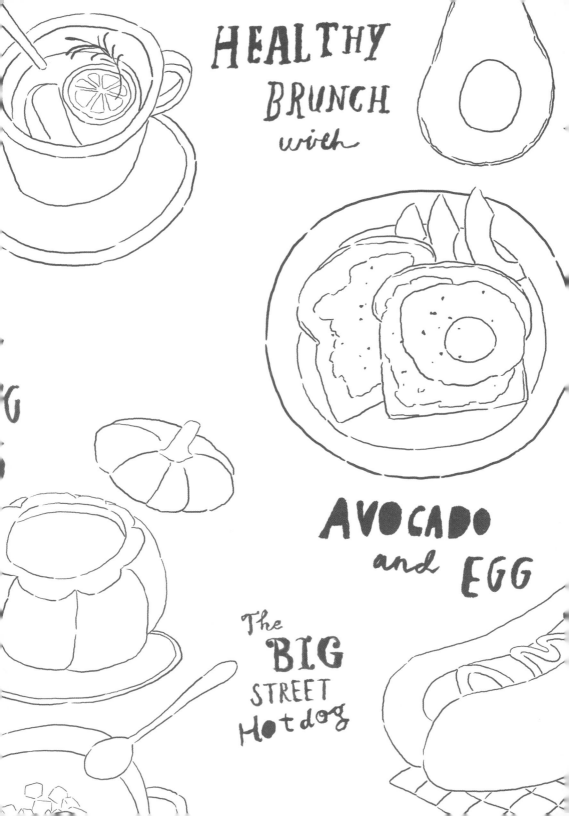

HEALTHY
BRUNCH
with

AVOCADO
and EGG

The
BIG
STREET
Hotdog

LET ME
COOK FOR YOU

SUPER TASTY
PEANUT BUTTER

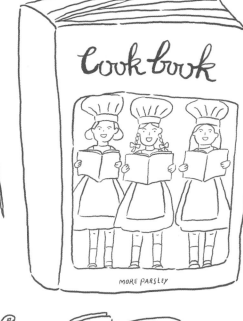

Cook book

MORE PARSLEY

Ice Cream

ice ice

COOK

HOME COOKS RECIPE

BOOK

CINEMA Ticket

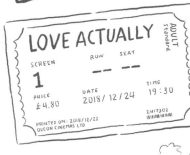

LOVE ACTUALLY

ADULT Standard

SCREEN
1

ROW — SEAT — —

PRICE
£4.80

DATE
2018/12/24

TIME
19:30

PRINTED ON : 2018/12/22
ODEON CINEMAS LTD

2417302

Tea Biscuit selection

THIS IS
MY TEA
BISCUIT
SELECTION

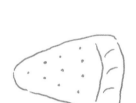

BISCUIT
DIGESTIVE

BOURBON

NICE

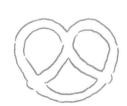

Macaron, Donut & Milk

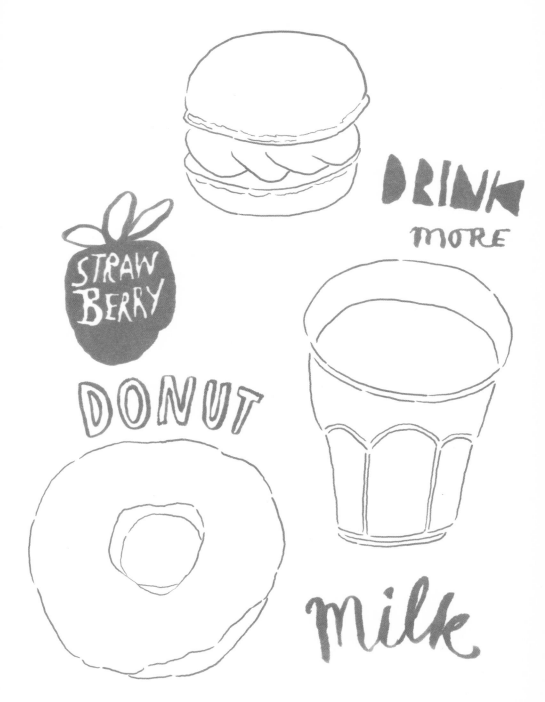

Pound & Cherry chocolate cake

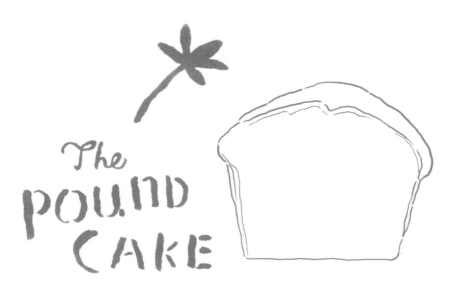

The
POUND
CAKE

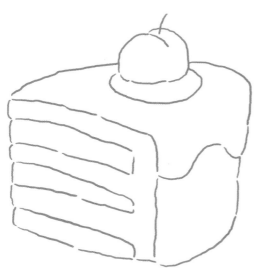

happy
birth
Day

Coffee & Berry Matcha Cake

WARM COFFEE

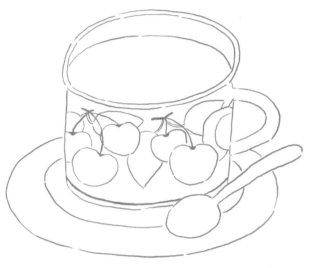

THANKS
BERRY
MATCHA

Two Types of Bread

Some kind of Happiness

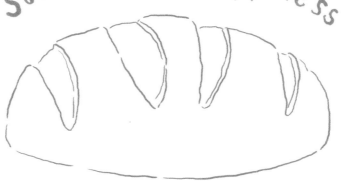

CUP of COFFEE

DELIGHTED

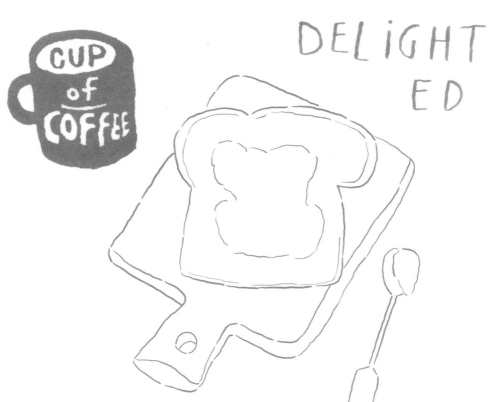

Muffin Cake & Cappuccino

muffin

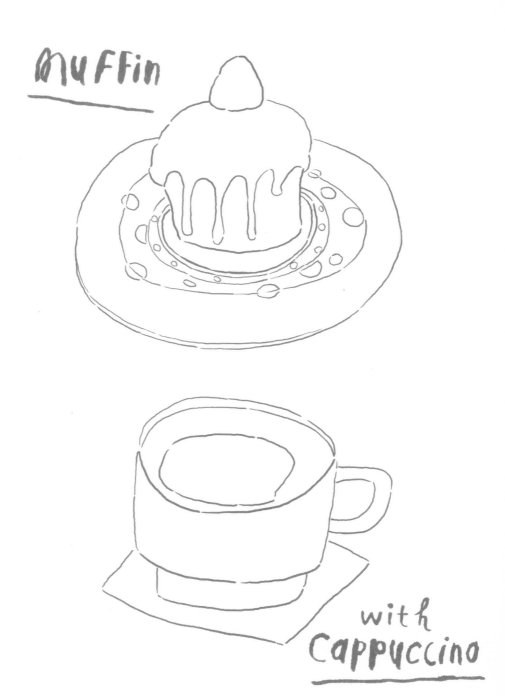

with Cappuccino

Café Latte

CAFÉ LATTE

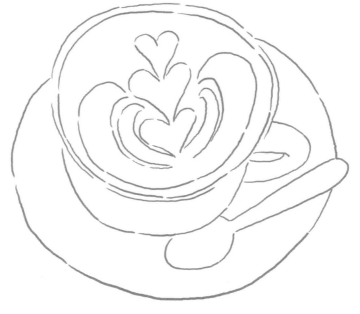

Blueberry Morning

PAGE of BLUE BERRY

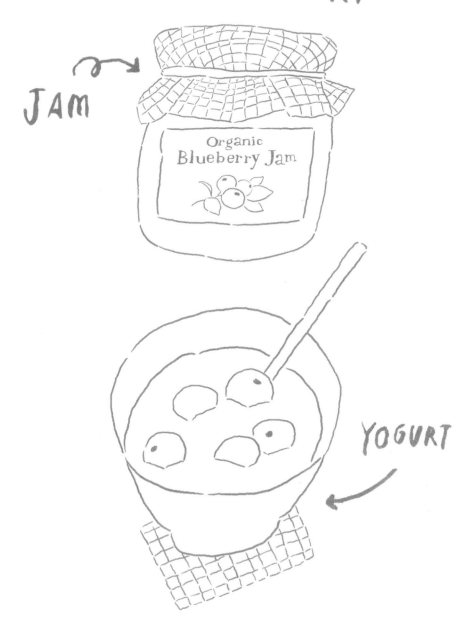

Jam

Organic
Blueberry Jam

YOGURT

Hot cake & Maple Syrup

MONDAY

HOT

≡ cake ≡

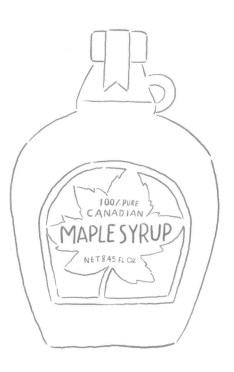

100% PURE
CANADIAN

MAPLE SYRUP

NET 8.45 FL OZ

Today's Soups

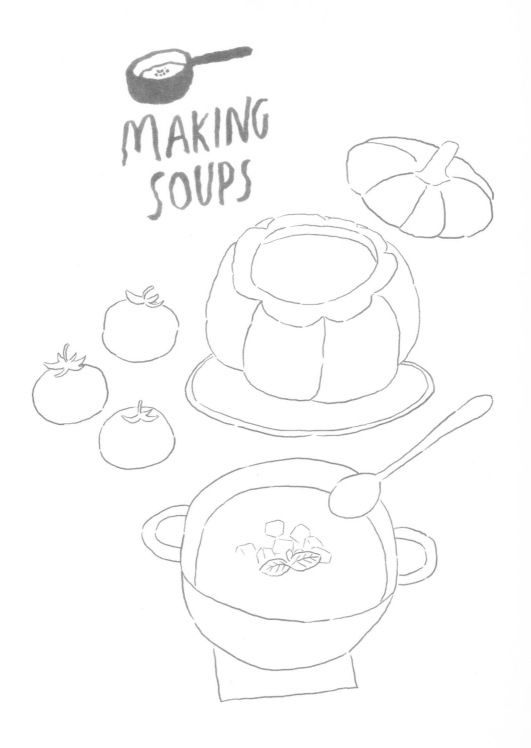

MAKING SOUPS

Avocado Toast

HEALTHY
BRUNCH
with

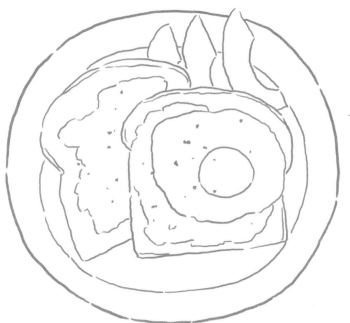

AVOCADO
and EGG

ice cream!

Ice Cream

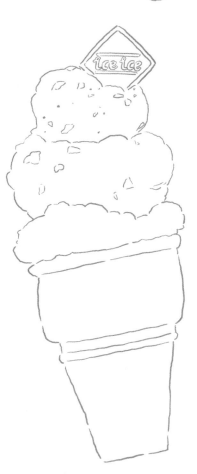

LOVE

ENJOY IT
BEFORE IT
MELTS

A COOK BOOK

LET ME COOK FOR YOU

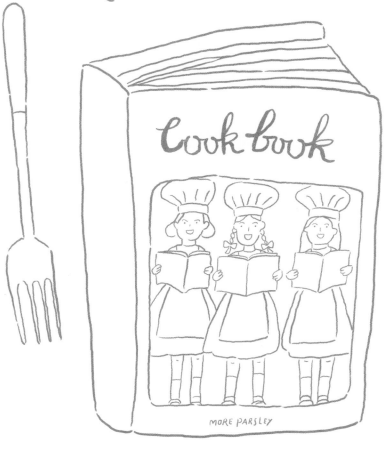

Cook book

MORE PARSLEY

COOK BOOK

HOME COOKS RECIPE

Tea Time

ALL I WANT IS A CUP OF
TEA AND SOMEONE TO SHARE
IT WITH.

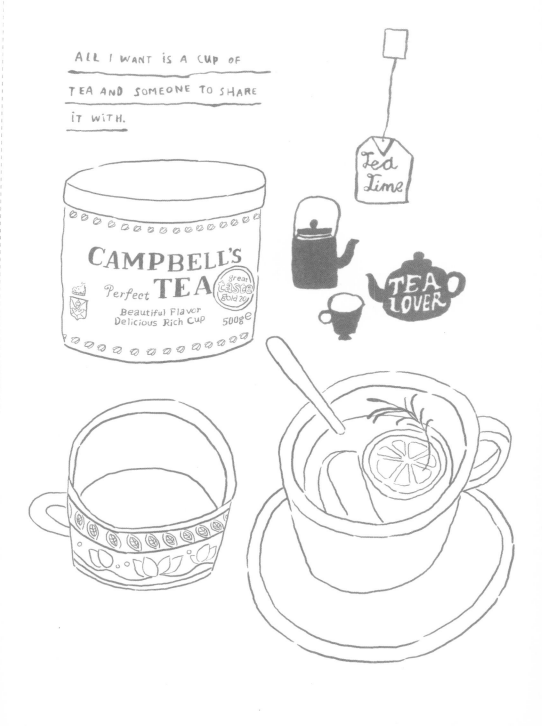

Cinema Ticket & Popcorn

LOVE ACTUALLY

ADULT
standard

SCREEN ROW SEAT

1 -- --

PRICE DATE TIME
£4.80 2018/ 12 /24 19:30

 2417302

PRINTED ON : 2018/12/22
ODEON CINEMAS LTD

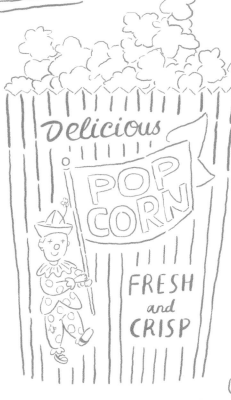

Delicious

POP CORN

FRESH and CRISP

Street Hotdog

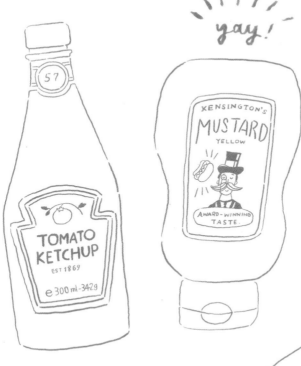

yay!

57

KENSINGTON'S
MUSTARD
YELLOW

AWARD-WINNING
TASTE

TOMATO
KETCHUP

EST 1869

e 300 ml - 342g

The
BIG
STREET
Hotdog

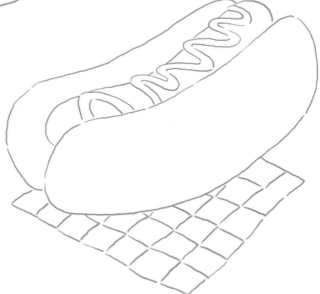

Barista & Coffee

BARISTA
AND
COFFEE

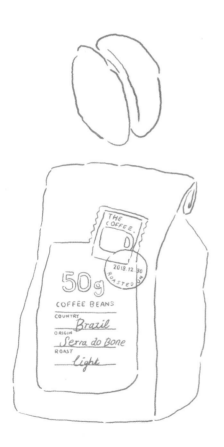

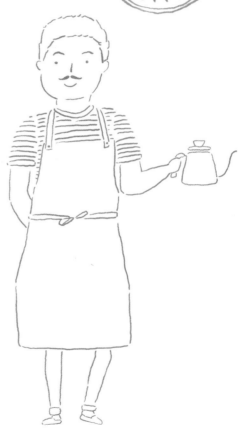

Butter & Marmalade

FRESH BUTTER

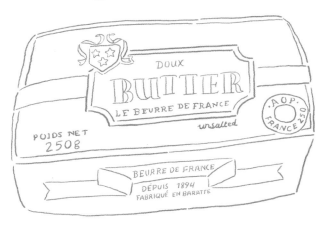

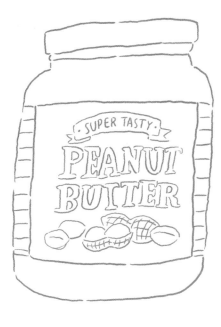

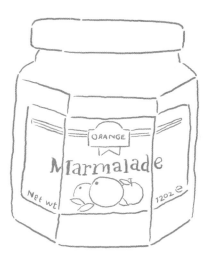

and tasty MARMALADE

parisienne

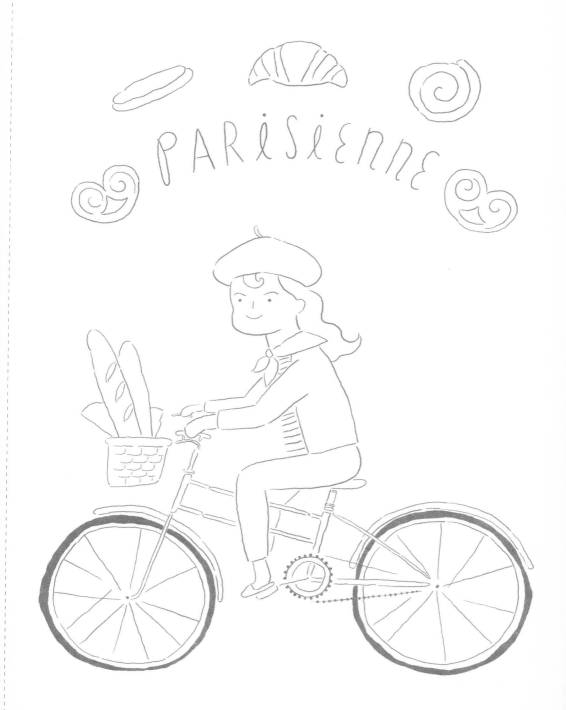

The Pretzels cart

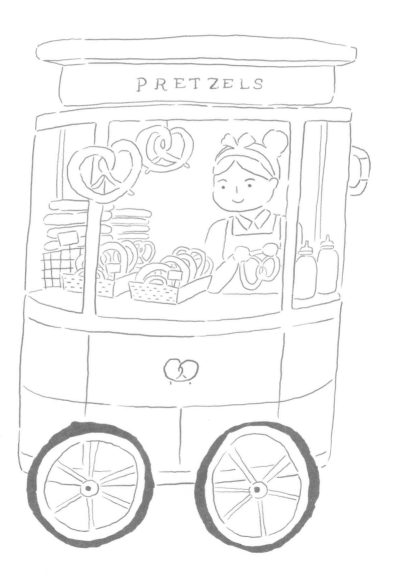

PALETTE TABLE

팔레트 테이블

1판 1쇄 인쇄 2019년 1월 2일
1판 1쇄 발행 2019년 1월 21일

지은이 김혜빈
펴낸이 고병욱

기획편집실장 김성수 **책임편집** 이새봄 **기획편집** 양춘미 김소정
마케팅 이일권 송만석 현나래 김재욱 김은지 이애주 오정민 **디자인** 공희 진미나 백은주 **외서기획** 엄정빈
제작 김기창 **관리** 주동은 조재언 신현민 **총무** 문준기 노재경 송민진 우근영

펴낸곳 청림출판(주)
등록 제1989-000026호

본사 06048 서울시 강남구 도산대로 38길 11 청림출판(주) (논현동·63)
제2사옥 10881 경기도 파주시 회동길 173 청림아트스페이스 (문발동·518-6)
전화 02-546-4341 **팩스** 02-546-8053
홈페이지 www.chungrim.com **이메일** life@chungrim.com
블로그 blog.naver.com/chungrimlife **페이스북** www.facebook.com/chungrimlife

본문·표지 디자인 스튜디오 고민

© 김혜빈, 2019

ISBN 979-11-88700-31-8 (13650)

※ 이 도서의 국립중앙도서관 출판예정도서목록(CIP)은 서지정보유통지원시스템 홈페이지(http://seoji.nl.go.kr)와
국가자료공동목록시스템(http://www.nl.go.kr/kolisnet)에서 이용하실 수 있습니다. (CIP제어번호: CIP2018040605)